春联挥毫必备

褚遂良大字阴符经集字春联

程峰 编

上海书画出版社

目录

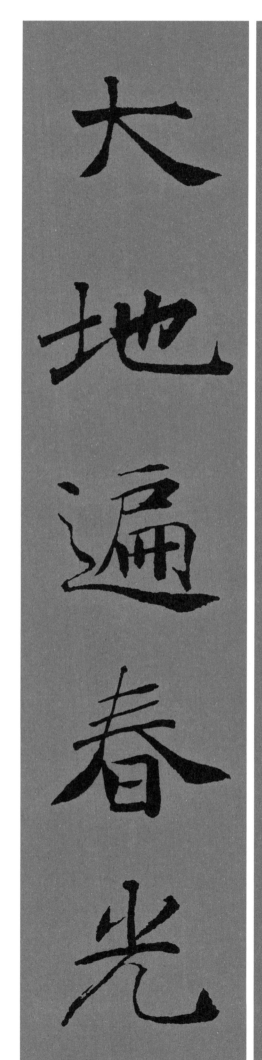

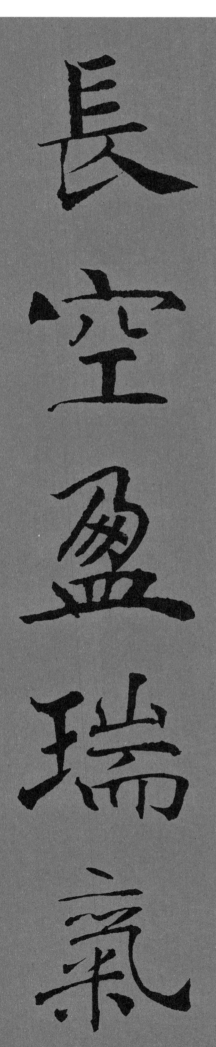

上联 长空盈瑞气
下联 大地遍春光

春風芳草地

疏雨杏花天

上联 春风芳草地
下联 疏雨杏花天

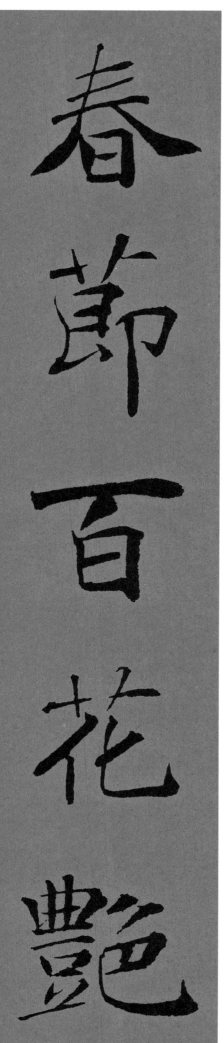

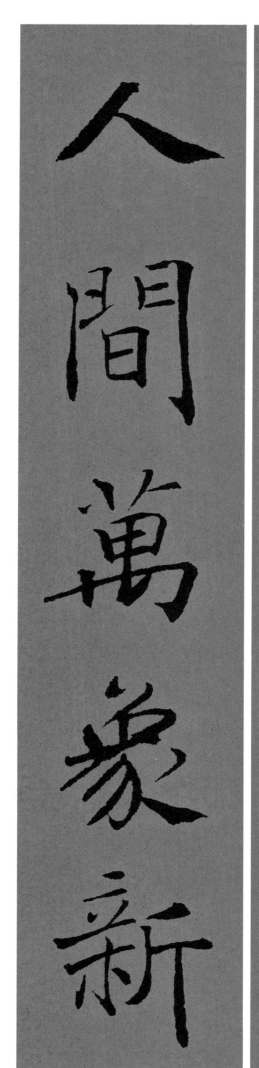

上联｜春节百花艳
下联｜人间万象新

春时勤百倍

节日俭十分

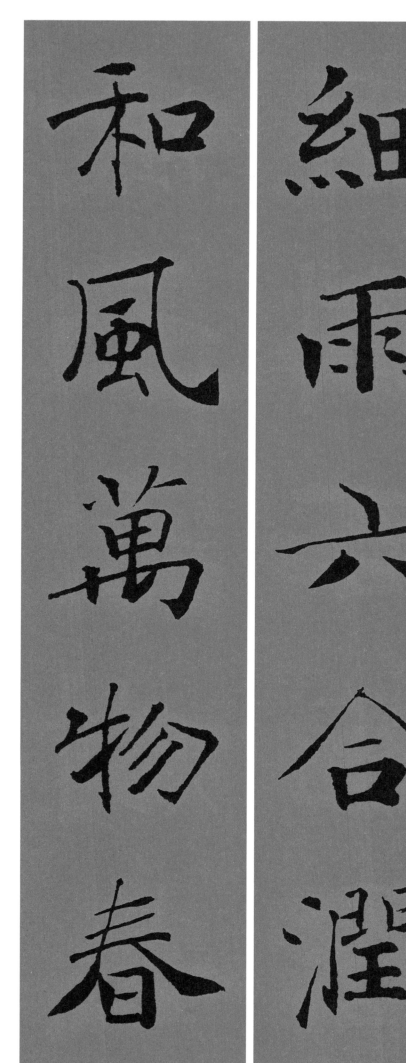

上联—细雨六合润
下联—和风万物春

風和千樹茂

雨潤百花香

上联一风和千树茂
下联一雨润百花香

寒雪梅中尽

春风柳上归

上联 寒雪梅中尽
下联 春风柳上归

花開春富貴

竹報歲平安

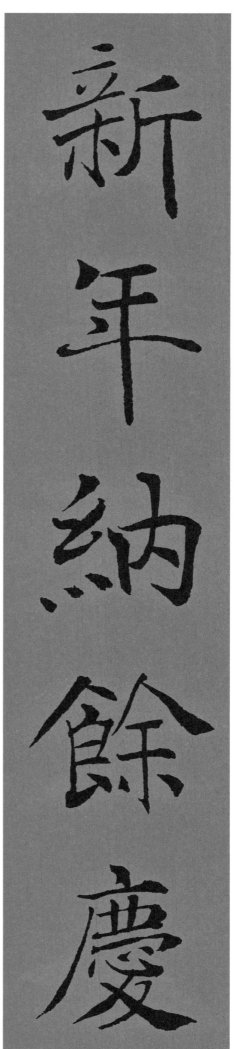

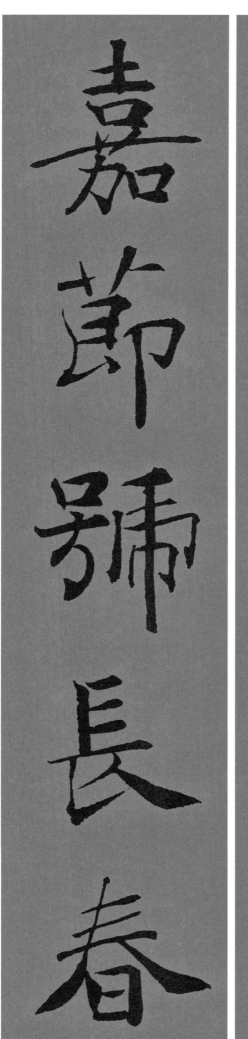

新年納餘慶

嘉節騳長春

上联 — 新年纳余庆

下联 — 嘉节号长春

上联 — 新年纳余庆
下联 — 嘉节号长春

烟柳千家晓

风华百里春

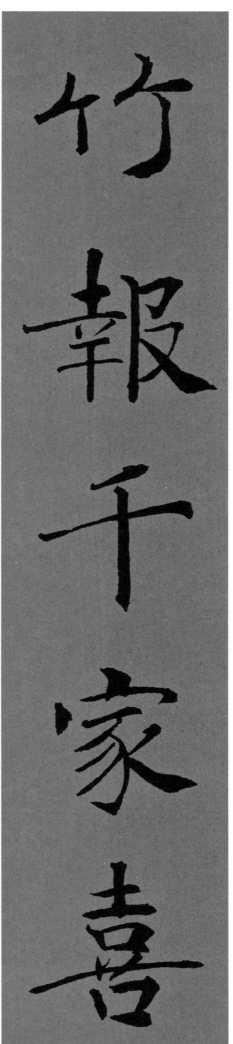

梅開萬樹春

竹報千家喜

上联｜竹报千家喜
下联｜梅开万树春

上联｜竹报千家喜
下联｜梅开万树春

碧野青天千里秀

红楼绿树万家春

上联一碧野青天千里秀

下联一红楼绿树万家春

春光先到門前柳

新歲初開苑內花

上联 — 春光先到门前柳

下联 — 新岁初开苑内花

春入門庭多秀色

瑞呈宇宙有光輝

上联一 春入门庭多秀色

下联一 瑞呈宇宙有光辉

春至百花香满地

时来万事喜临门

上联 | 春至百花香满地

下联 | 时来万事喜临门

辞旧岁全家共庆

迎新年遍地春光

上联一 辞旧岁全家共庆

下联一 迎新年遍地春光

吉星高照家富有

大地回春人安康

上联 吉星高照家富有

下联 大地回春人安康

梅传春信寒冬去

竹报平安好日来

明月當空花潤色

春風入戶鳥知音

上联 | 明月当空花润色
下联 | 春风入户鸟知音

人有笑顏春不老

室存和氣福無邊

上联 人有笑颜春不老

下联 室存和气福无边

有情红梅报新岁

得意桃李喜春风

上联 — 有情红梅报新岁

下联 — 得意桃李喜春风

花好月圆万事如意

龙飞凤舞合家吉祥

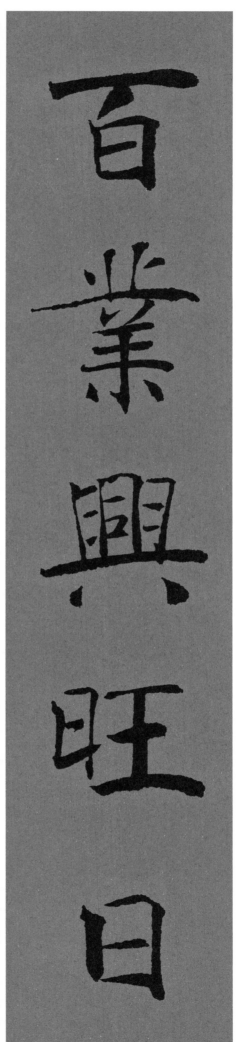

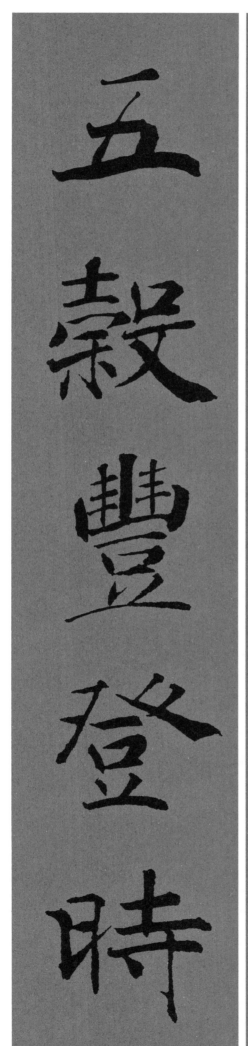

百業興旺日

五穀豐登時

上联｜百业兴旺日
下联｜五谷丰登时

东风迎新岁

瑞雪兆丰年

上联｜东风迎新岁
下联｜瑞雪兆丰年

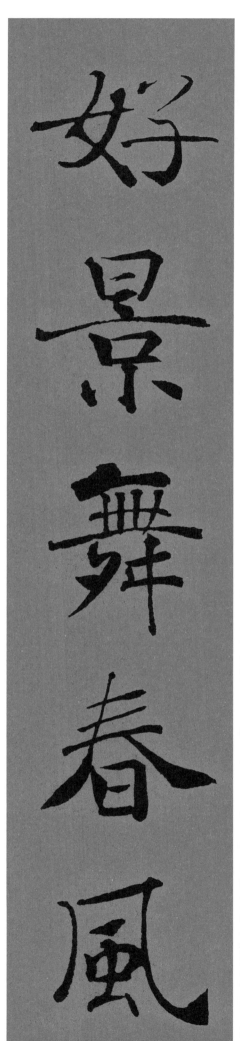

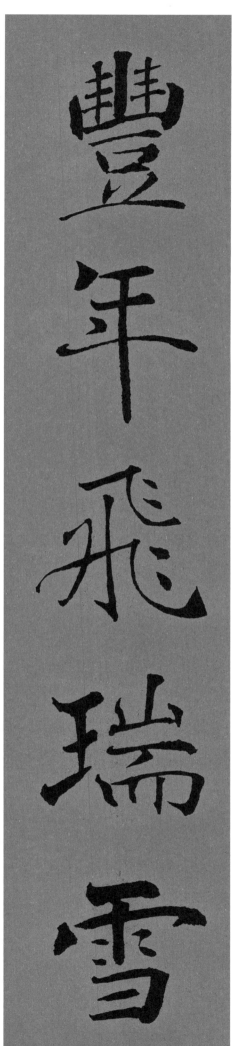

上联 丰年飞瑞雪

下联 好景舞春风

人勤春光美

家和喜事多

上联　人勤春光美
下联　家和喜事多

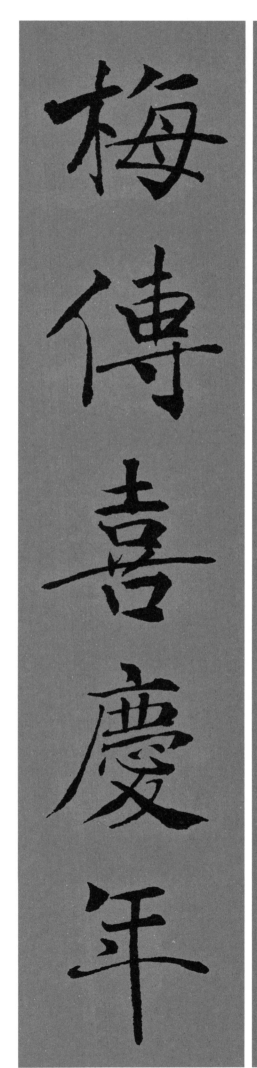
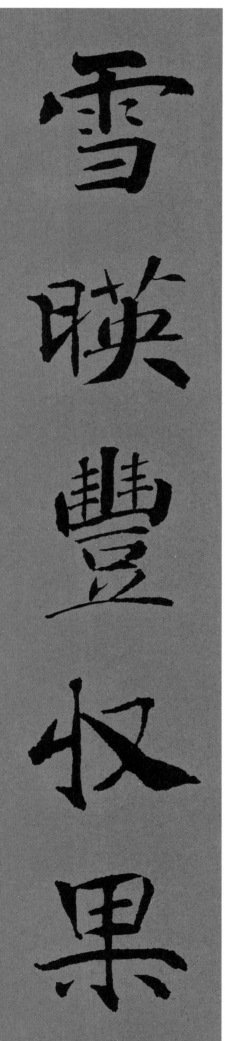

上联　雪映丰收果
下联　梅传喜庆年

上联　雪映丰收果
下联　梅传喜庆年

迎春接福日

足食丰衣年

和風細雨兆豐年

白雪紅梅辭舊歲

上联—白雪红梅辞旧岁

下联—和风细雨兆丰年

豐年有慶普天樂

妙景無前遍地春

上联 丰年有庆普天乐
下联 妙景无前遍地春

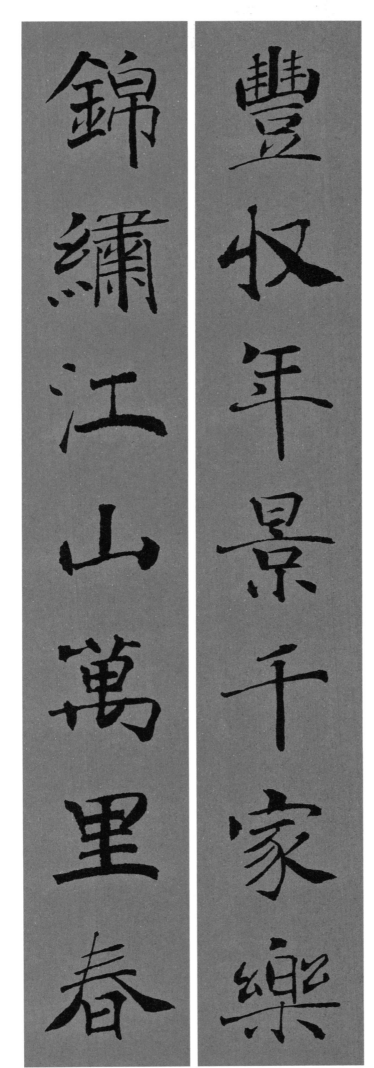

豐收年景千家樂

錦繡江山萬里春

慶豐收全家歡樂

迎新春滿院生輝

上联｜庆丰收全家欢乐
下联｜迎新春满院生辉

五穀豐登生活好

百花齊放滿園春

上联｜五谷丰登生活好

下联｜百花齐放满园春

兆豐瑞雪梅中盡

送暖春風柳上歸

上联　兆丰瑞雪梅中尽
下联　送暖春风柳上归

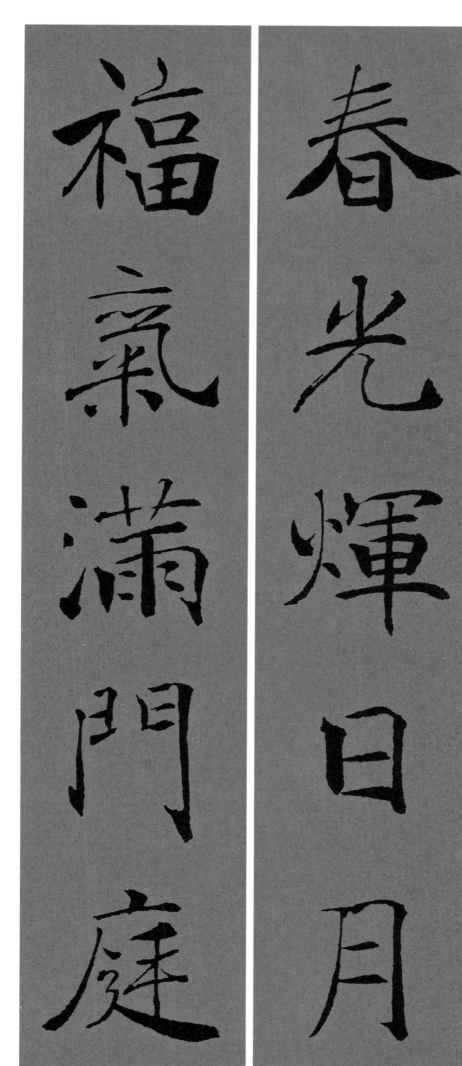

福气满门庭

春光辉日月

上联｜春光辉日月
下联｜福气满门庭

福如東海大

壽比南山高

上联 福如东海大
下联 寿比南山高

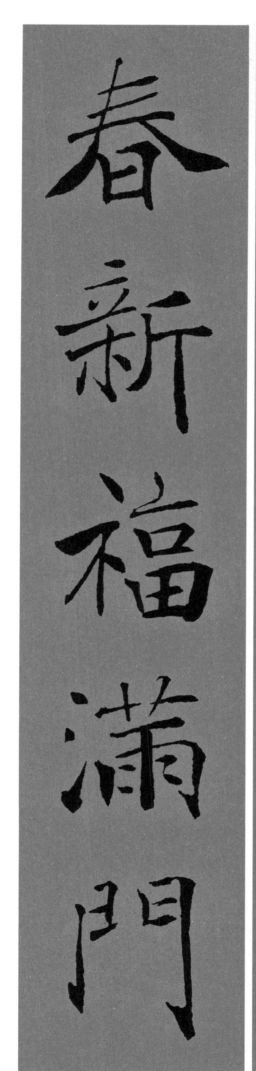
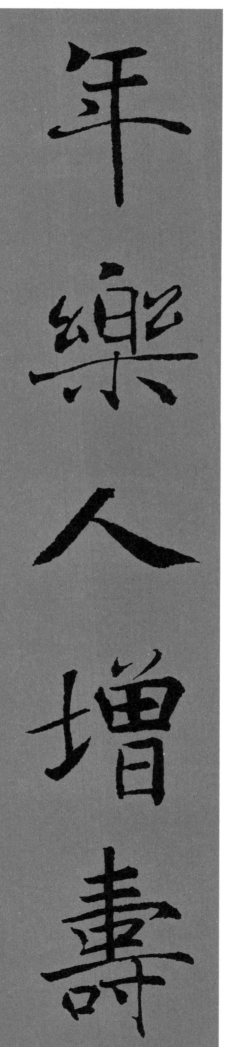

上联　年乐人增寿
下联　春新福满门

上联　年乐人增寿
下联　春新福满门

心宽能增寿

德高可延年

百福尽随新节至

千祥俱向早春来

上联一百福尽随新节至

下联一千祥俱向早春来

春回大地风光好

福满人间喜事多

上联｜春回大地风光好

下联｜福满人间喜事多

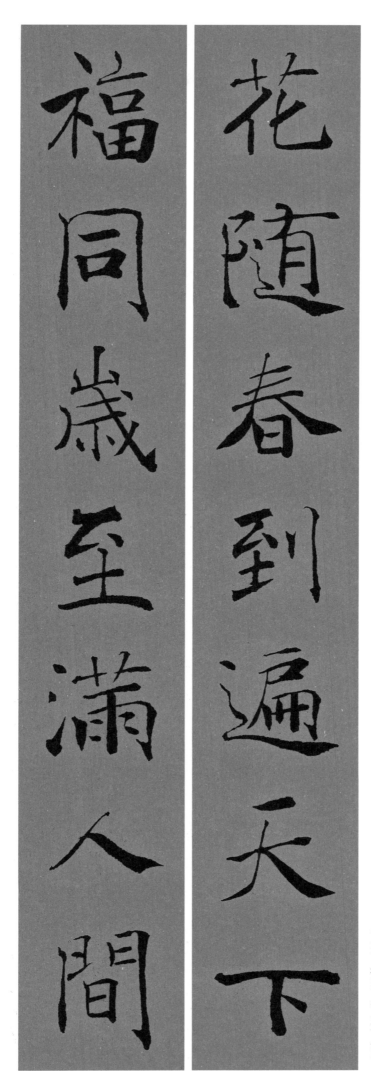

花随春到遍天下

福同岁至满人间

上联 花随春到遍天下

下联 福同岁至满人间

年来人在春光裏

福到家居圖畫中

上联 年来人在春光里
下联 福到家居图画中

山高水遠長春景

花好月圓幸福家

上联｜山高水远长春景

下联｜花好月圆幸福家

天下皆樂人長壽

四海同春樹延年

上联一天下皆乐人长寿
下联一四海同春树延年

万里东风春又至

一庭紫气福先来

上联　万里东风春又至

下联　一庭紫气福先来

物華天寶長安樂

人壽年豐大吉祥

上联 物华天宝长安乐

下联 人寿年丰大吉祥

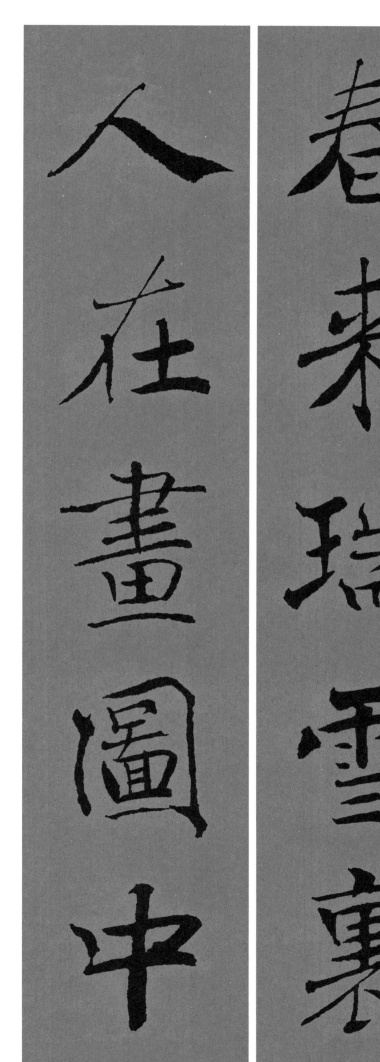

春来瑞雪裏

人在畫圖中

褚遂良大字阴符经集字春联——文化春联

47

上联·春来瑞雪里
下联·人在画图中

青山多畫意

春雨潤詩情

上联｜青山多画意
下联｜春雨润诗情

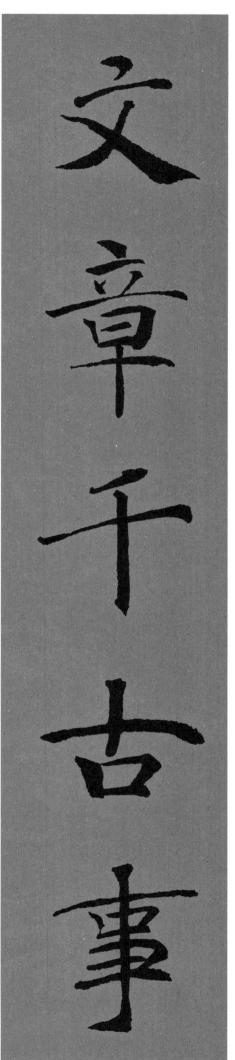

文章千古事

花月萬里春

上联 文章千古事
下联 花月万里春

夜月書聲琴韻

春風鳥語花香

上联一夜月书声琴韵
下联一春风鸟语花香

草種吉祥延畫意

花開富貴溢春香

上联 — 草种吉祥延画意

下联 — 花开富贵溢春香

东风送暖花自舞

大地回春鸟能言

上联｜东风送暖花自舞
下联｜大地回春鸟能言

無邊春色詩中畫

萬里前程錦上花

上联 — 无边春色诗中画
下联 — 万里前程锦上花

春到校园裏

學成知識中

自古育才原有道

从来润物细无声

上联 自古育才原有道
下联 从来润物细无声

春風通利路

和氣貫財源

上联一 春风通利路
下联一 和气贯财源

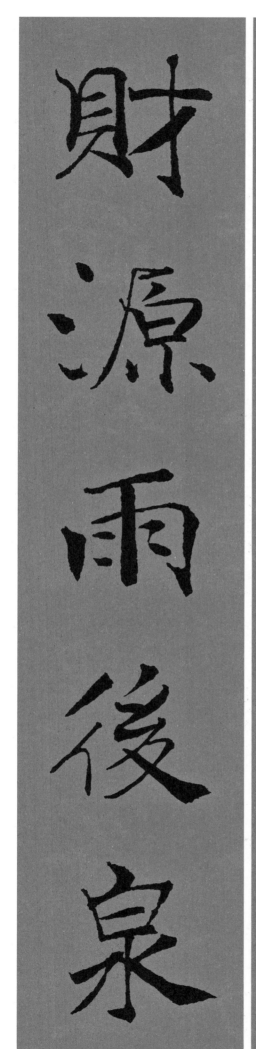

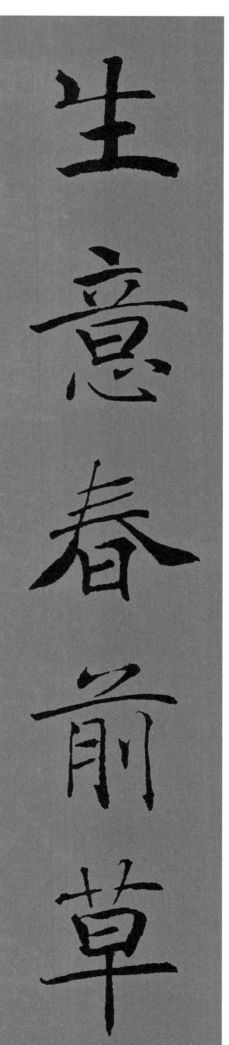

上联 | 生意春前草
下联 | 财源雨后泉

满面春风迎客至

四时生意在人为

上联｜满面春风迎客至

下联｜四时生意在人为

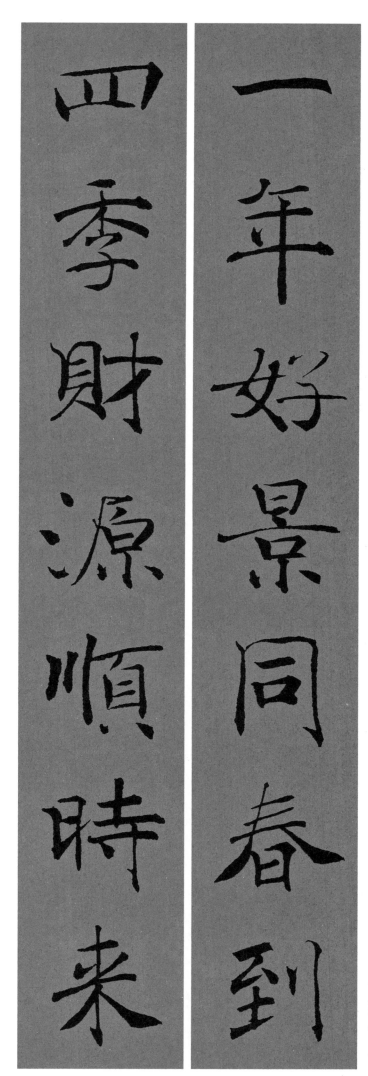

上联一一年好景同春到
下联一四季财源顺时来

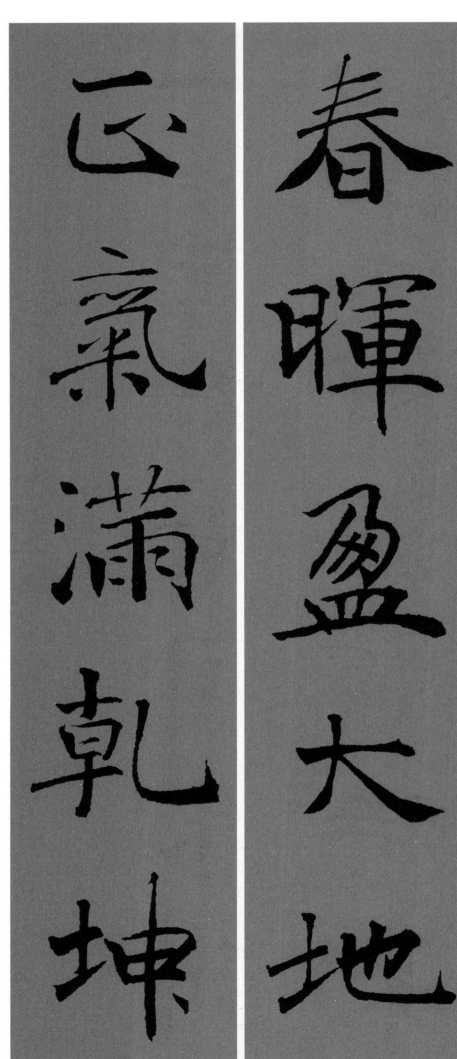

春晖盈大地

正气满乾坤

上联一 春晖盈大地
下联一 正气满乾坤

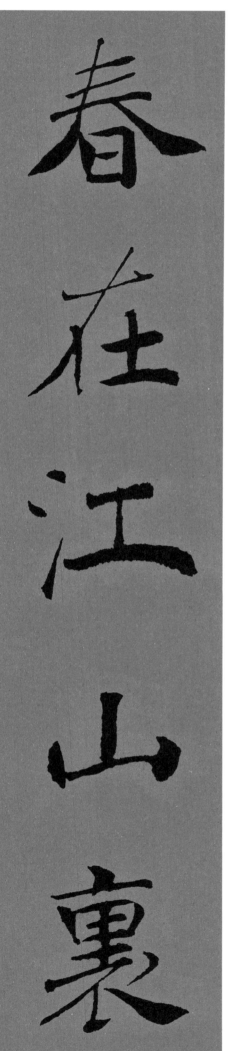

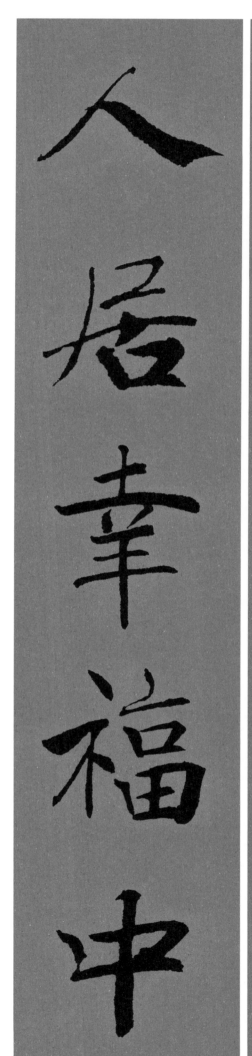

春在江山裏

人居幸福中

上联 春在江山里
下联 人居幸福中

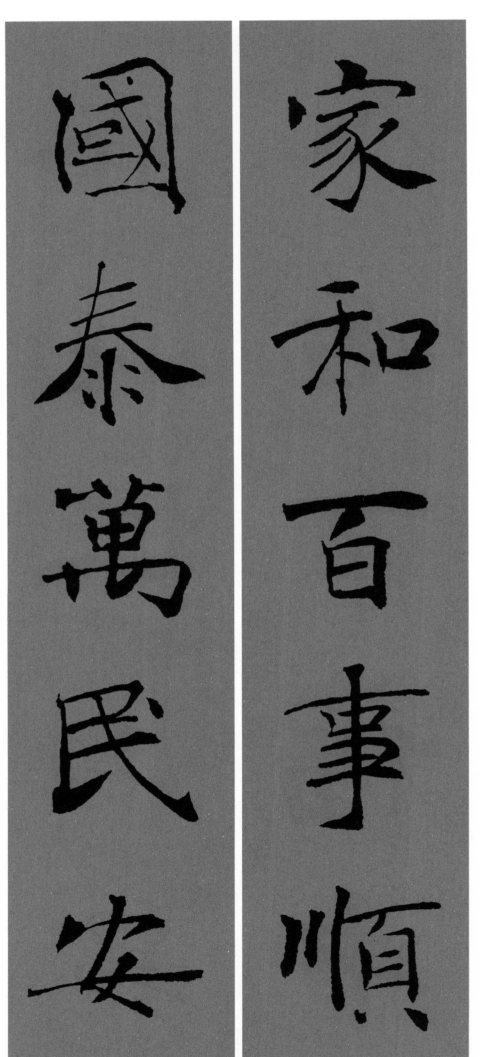

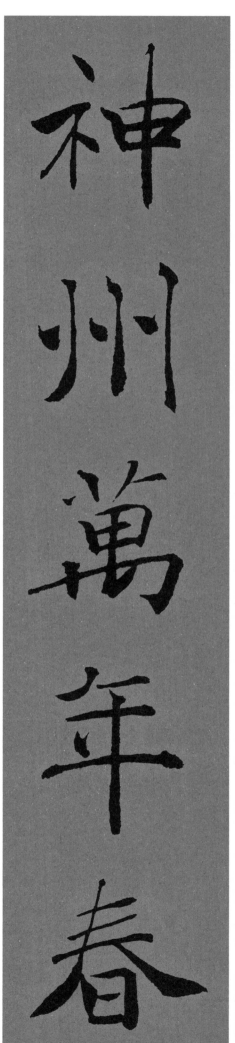

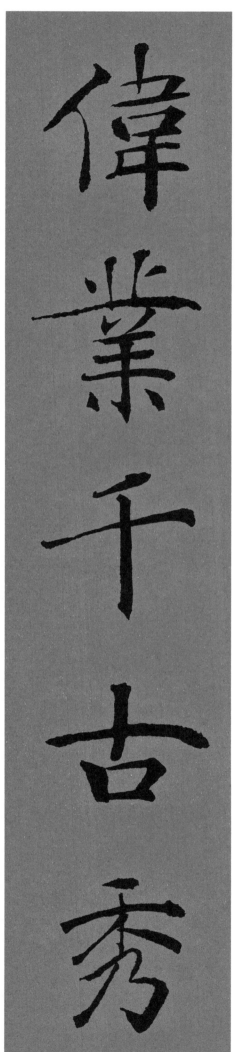

上联 伟业千古秀
下联 神州万年春

祖國春無限

人民樂有餘

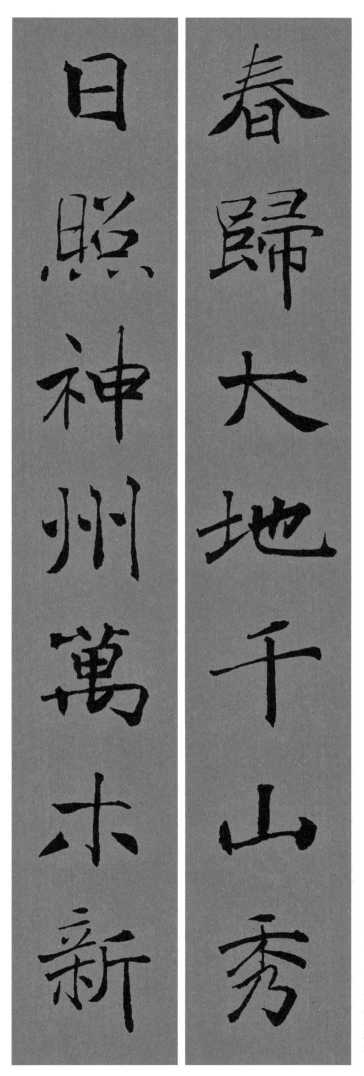

上联一 春归大地千山秀

下联一 日照神州万木新

日出神州张正气

春来中华展宏图

上联 日出神州张正气

下联 春来中华展宏图

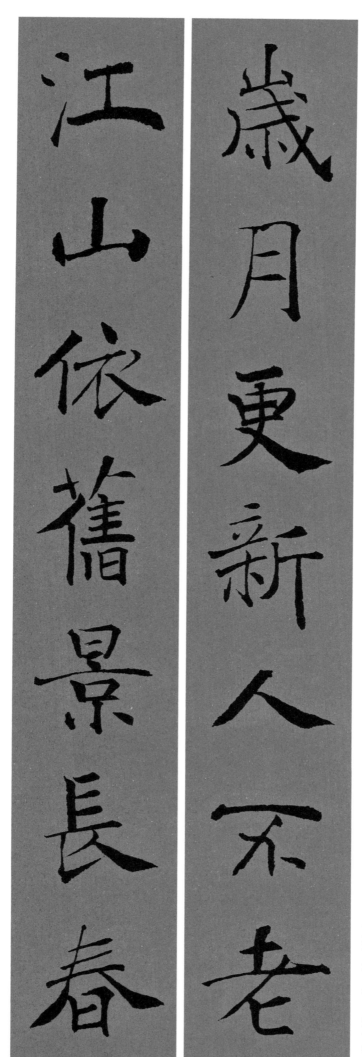

岁月更新人不老

江山依舊景長春

上联｜岁月更新人不老

下联｜江山依旧景长春

喜借春風傳吉語

咲看祖國起宏圖

上联 喜借春风传吉语
下联 笑看祖国起宏图

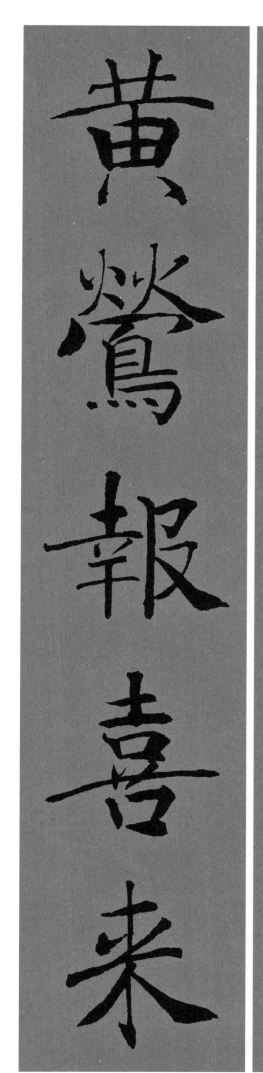

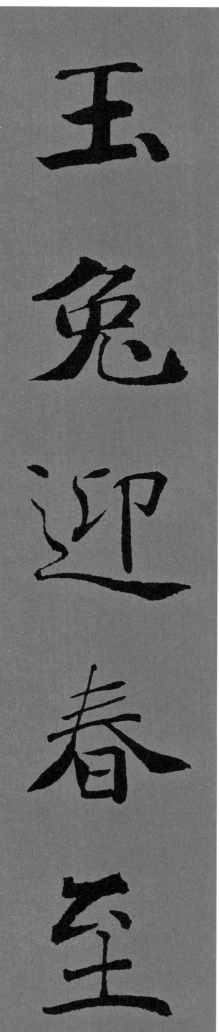

玉兔迎春至

黄莺报喜来

上联 玉兔迎春至

下联 黄莺报喜来

金杯醉酒乾坤大

玉兔迎春岁月新

上联｜金杯醉酒乾坤大
下联｜玉兔迎春岁月新

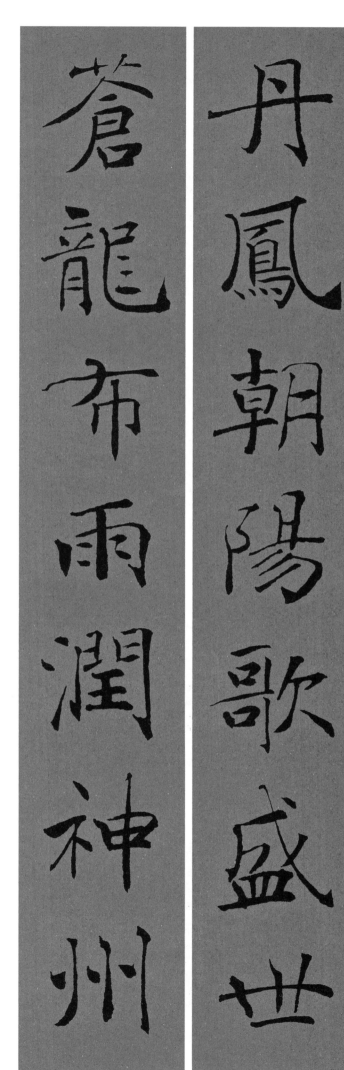

上联 丹凤朝阳歌盛世

下联 苍龙布雨润神州

萬象更新

横披｜万象更新

五穀豐登

横披｜五谷丰登

福滿人間

横披｜福满人间

吉祥如意

横披｜吉祥如意

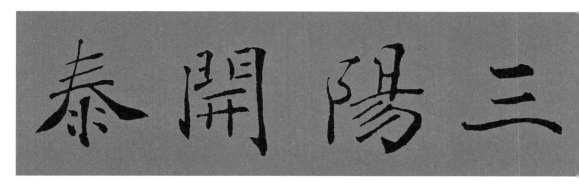

横披丨 三阳开泰

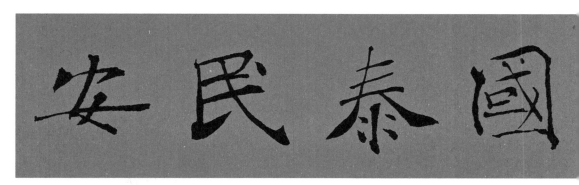

横披丨 国泰民安

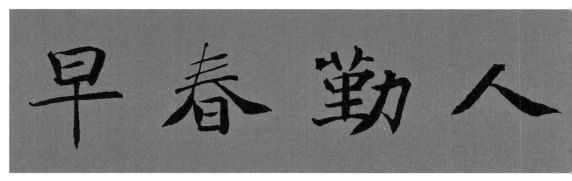

横披丨 人勤春早

小贴士

通用——万象更新、春迎四海、一元复始、春满人间、万象呈辉、瑞气盈门、万事如意；
丰收——五谷丰登、风调雨顺、时和岁丰、物阜民康、雪兆年丰、春华秋实、吉庆有余；
福寿——福乐长寿、五福齐至、紫气东来、寿山福海、益寿延年、福缘善庆、福寿康宁；
文化——惠风和畅、千祥云集、鸟语花香、日月生辉、瑞气氤氲、正气盈门、江山如画；
行业——百花齐放、业精于勤、业广惟勤、万事如意、千秋大业；
爱国——振兴中华、江山多娇、大好河山、气壮山河、瑞满神州、祖国长春；
生肖——闻鸡起舞、灵猴献瑞、龙腾虎跃、龙兴中华、万马争春。

图书在版编目(CIP)数据

褚遂良大字阴符经集字春联 / 程峰编. —— 上海：上海
书画出版社，2022.10
（春联挥毫必备）
ISBN 978-7-5479-2903-2

Ⅰ. ①褚… Ⅱ. ①程… Ⅲ. ①楷书—法帖—中国—唐代
Ⅳ. ①J292.24

中国版本图书馆CIP数据核字(2022)第174863号

褚遂良大字阴符经集字春联
春联挥毫必备

程峰 编

责任编辑	张恒烟　冯彦芹
审　读	陈家红
责任校对	朱　慧
技术编辑	包赛明

出版发行	上海世纪出版集团 上海书画出版社
地址	上海市闵行区号景路159弄A座4楼
邮政编码	201101
网址	www.shshuhua.com
E-mail	shcpph@163.com
制版	上海久段文化发展有限公司
印刷	浙江海虹彩色印务有限公司
经销	各地新华书店
开本	690×787　1/8
印张	10
版次	2022年10月第1版　2022年10月第1次印刷
印数	0,001-4,000

书号	ISBN 978-7-5479-2903-2
定价	35.00元

若有印刷、装订质量问题，请与承印厂联系